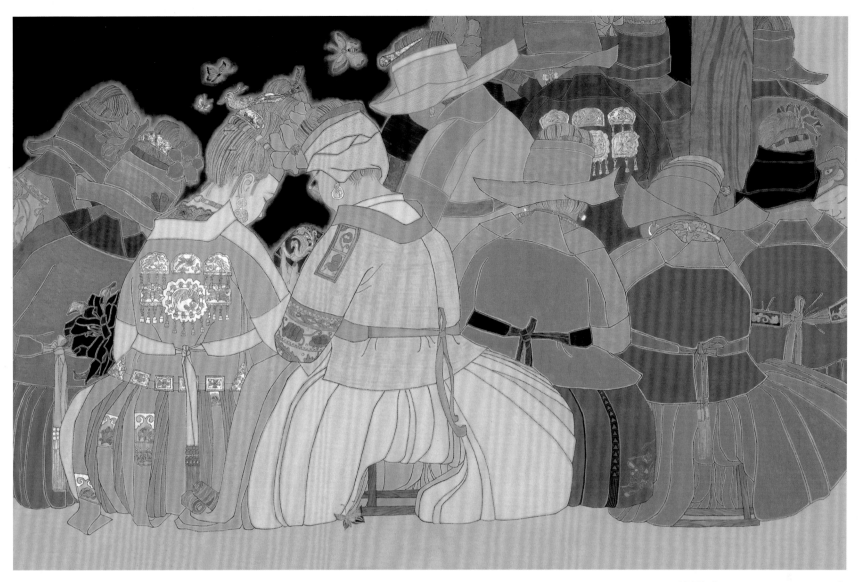

岁月如初　198cm×126cm　2018 年

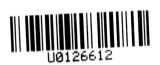

U0126612

　　盼盼笔下的苗寨风情，充满了生命活力与艺术张力，源于这份执着而努力的内心世界。那些苗家女的劳作、刺绣、打米糕、锦鸡舞，还有那一鸟一蝶、一个眼神、一个微笑……这些看似平凡的生活常态，在她的画里呈现出来，却是如此的精彩，有"看头"，有视觉的"味道"，自自然然，恬静厚实，天籁般的大美，如身临其中，耐人寻味。她把沉着、丰富的高级灰色揉和在简洁的造型里，营造出单纯中见厚重的对比趣味，似山野的溪流，清澈深邃，意味深长……

——庄道静

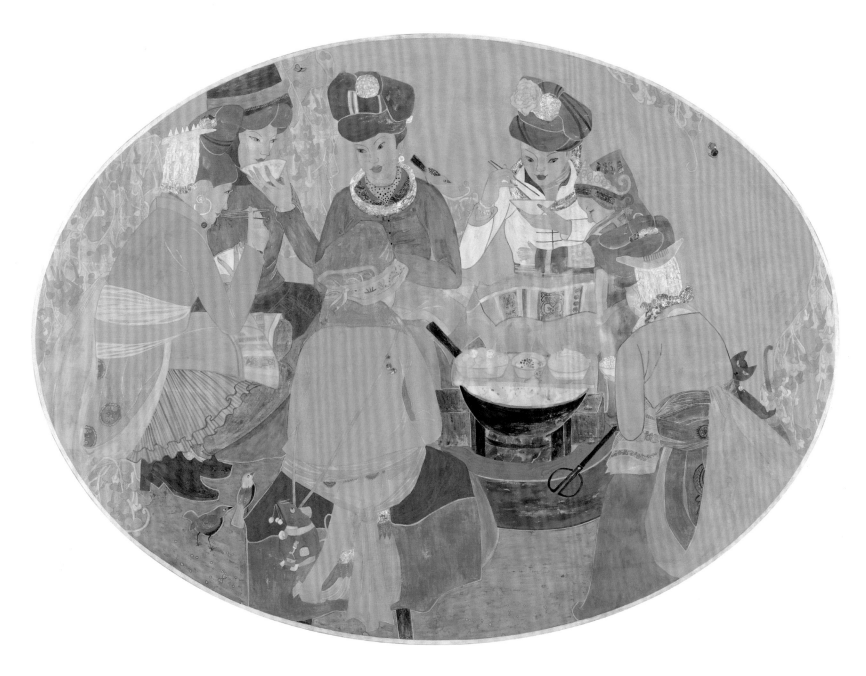

小团圆　198cm×145cm　2020 年

盼盼笔下的人物造型，以饱满、圆弧为主，有内藏方之刚强的意味，简洁且厚重，形成张力。而另一种厚重，便是她的技法上肌理、质感的体现，以及色调构成上的经营，浅绿灰等浊色调，细腻微妙的关系，表现出苗女天然而纯朴的视觉"味道"。加上她自身对色彩的敏感与较好的色彩修养，融入其中，并以独特的艺术视角与审美，很好的诠释了苗女的朴实、勤劳与善良，让观者产生共鸣。这种陌生又熟悉的共鸣，是构图、造型、色彩这三者和要表达的主题形成的合力，亦成为她独特的绘画语言。

——庄道静

遇
100cm×41cm　2020 年

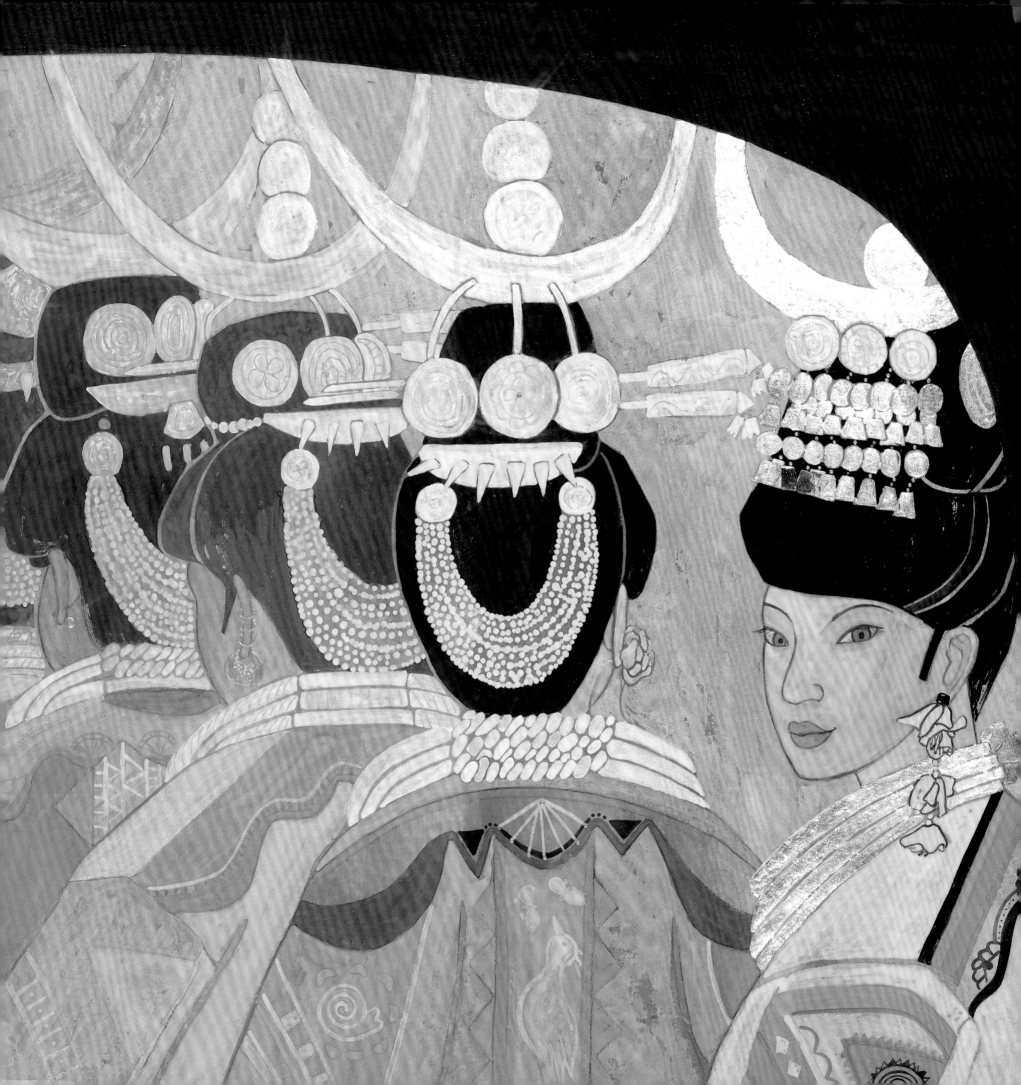

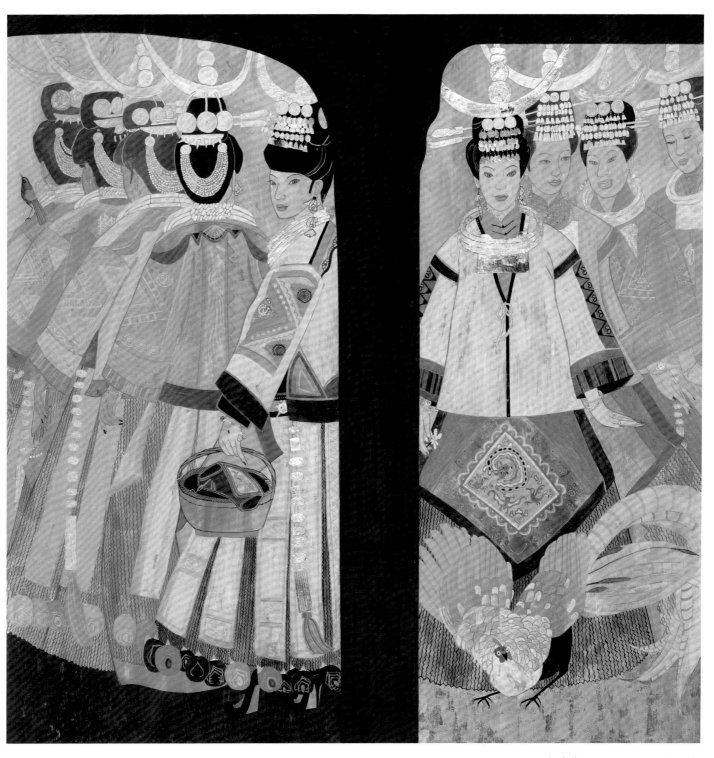

归来兮　156cm×160cm　2020 年

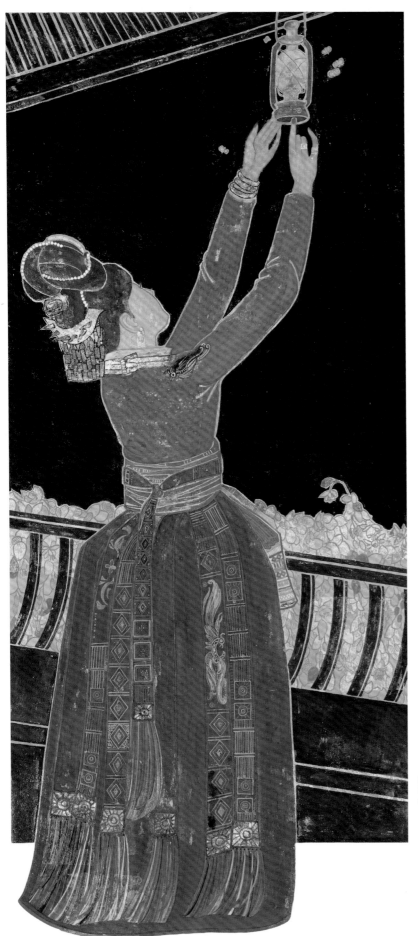

梦归香 136cm×61cm 2020年

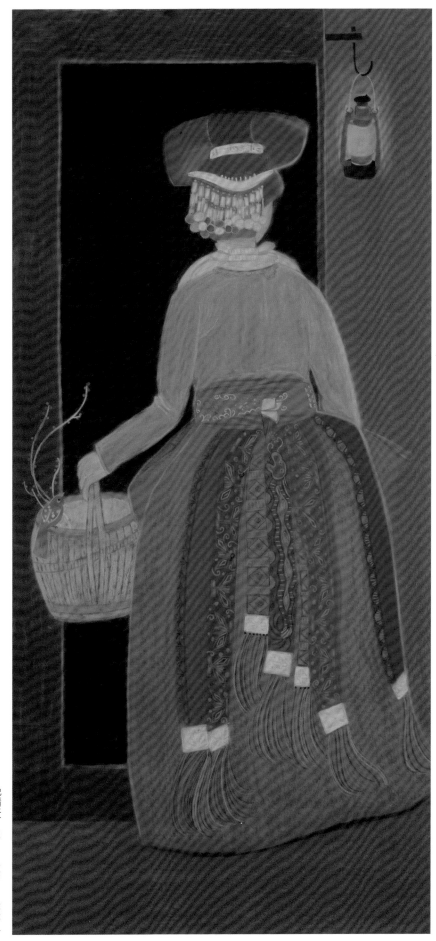

晚晴天　50cm×105cm　2020年

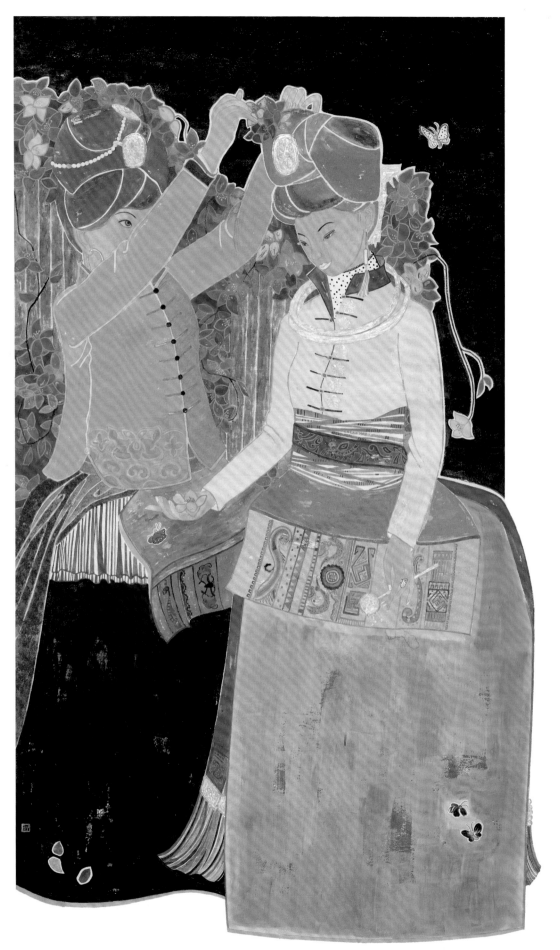

月上花　106cm×62cm　2020 年

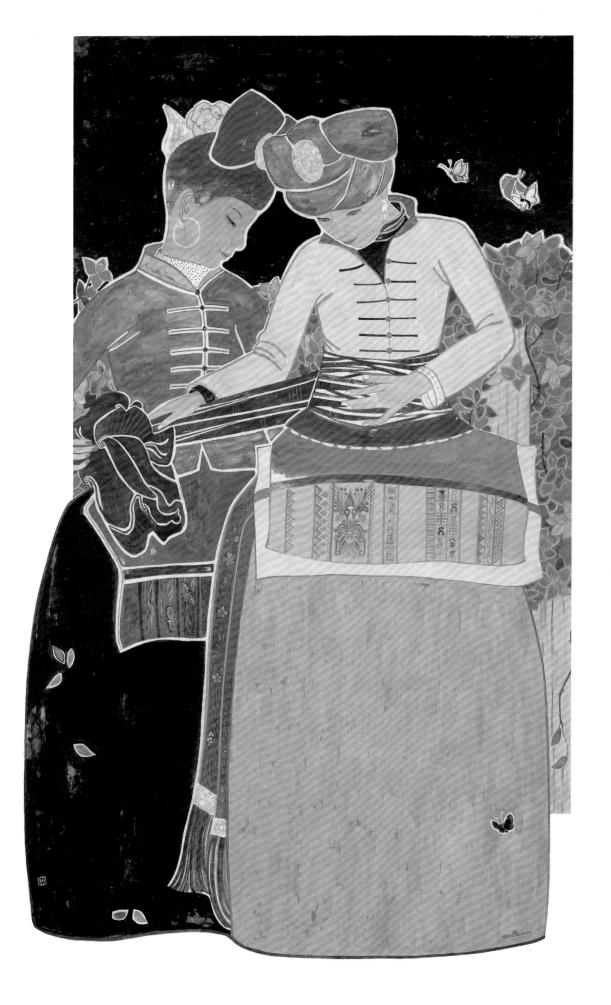

待　106cm×65cm　2020 年

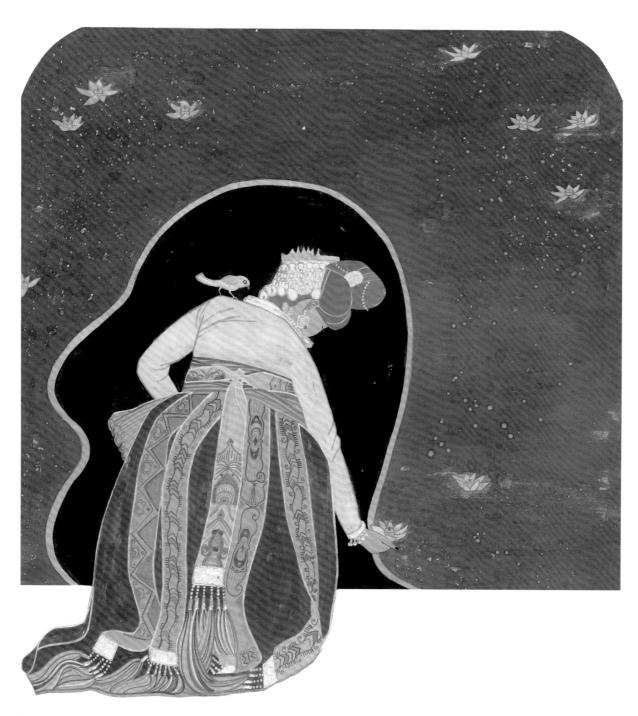

祈愿·三　56cm×60cm　2020 年

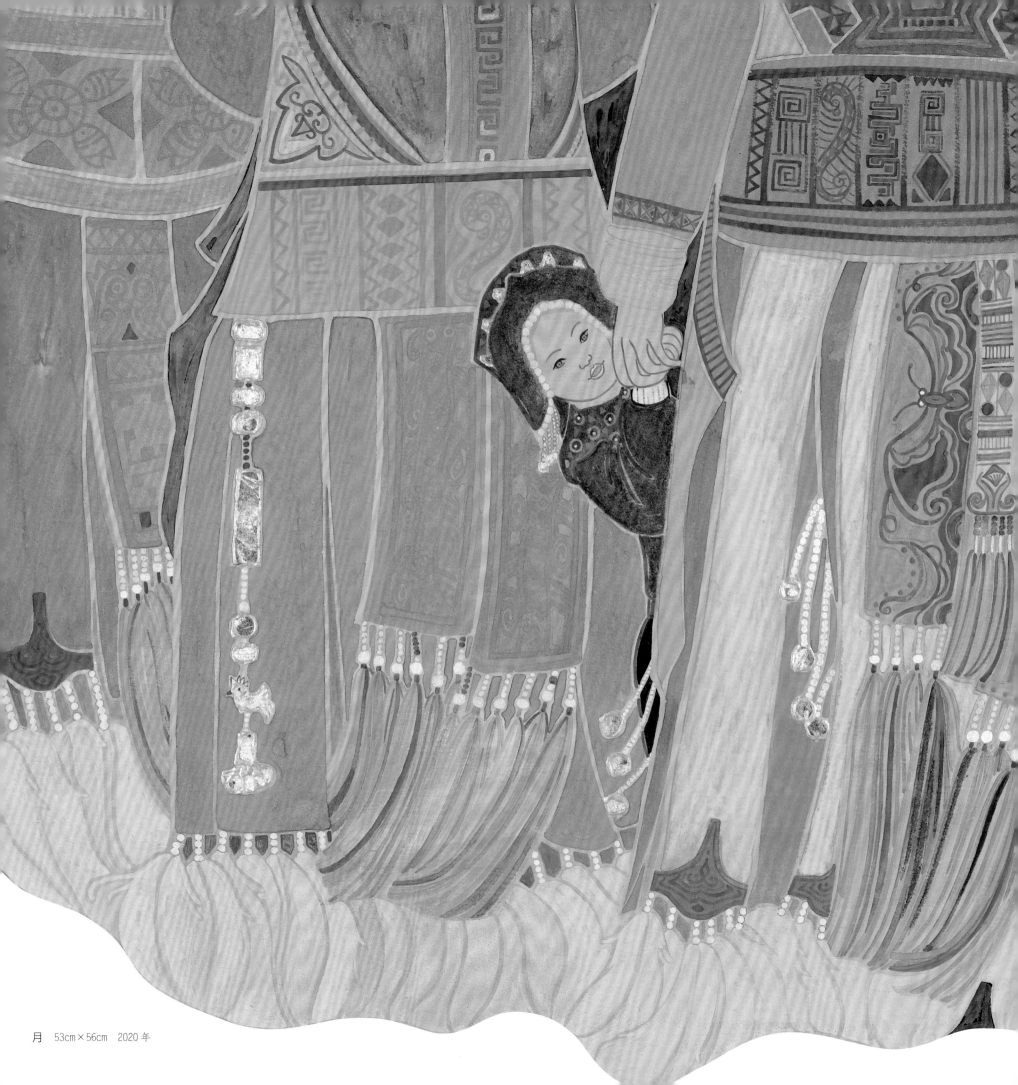

月　53cm×56cm　2020 年

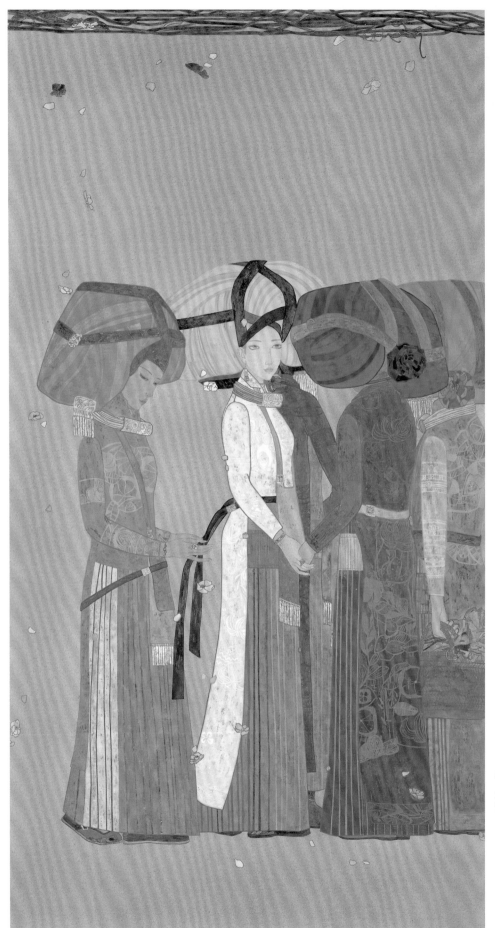

盛日花语 230cm×122cm 2018年

穿行在苗寨村巷，也许一抬眼、一回眸，就是这样的景象。质朴的性灵，是由内而外的。服饰要有质朴的质地，质朴的色调，所以才可由外而内地见出那些性灵。纵向的线条是质朴中的思绪，是平淡中的绮丽，是美的内蕴所在。不信，当她们风吹杨柳般飘过的时候，当她们翩然起舞的时候，那些线条就律动起来了，思绪飞扬的绮丽之美就展露无遗了。美是自在的，而艺术，还需要一双能发现的眼睛，一颗会感动的心。李盼盼来了，于是，这些沉静而绮丽的女子，就从如画的苗寨，走进了情牵苗寨的画里。艺术反映生活吗？艺术高于生活吗？不，艺术创造了"生活"。终日穿行在都市，云淡风轻。去了几趟苗寨，心就起了波澜。这才会纸上深情浅寄，才会流溢着同样的思绪，萌生出如彼的境界。我想，那是李盼盼心灵深处的一个梦境，只是到了苗寨，才成真。

——韩墨

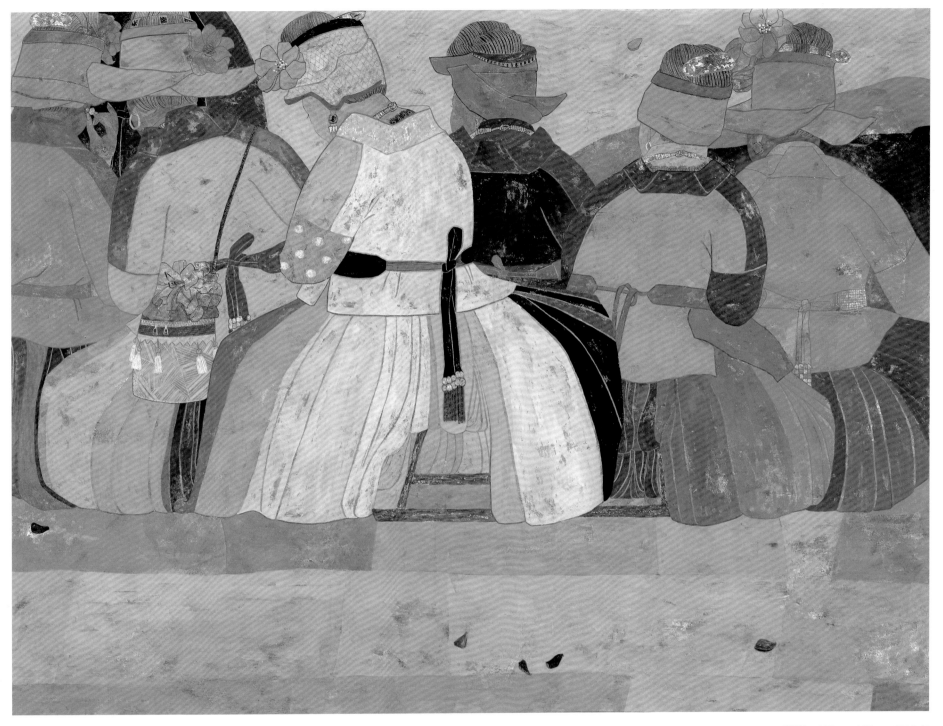

暮光　180cm×132cm　2018 年

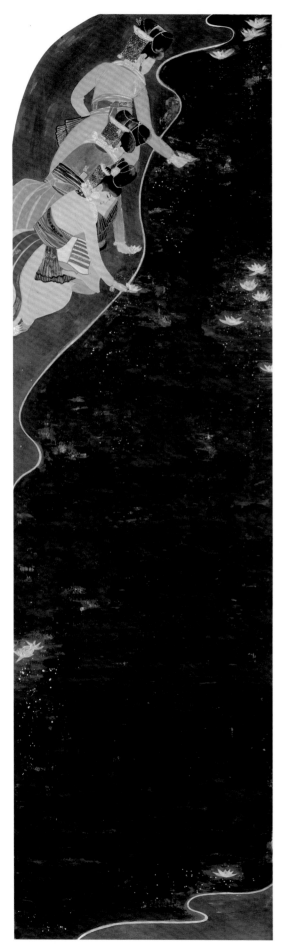

祈愿·一　136cm×39cm　2020年

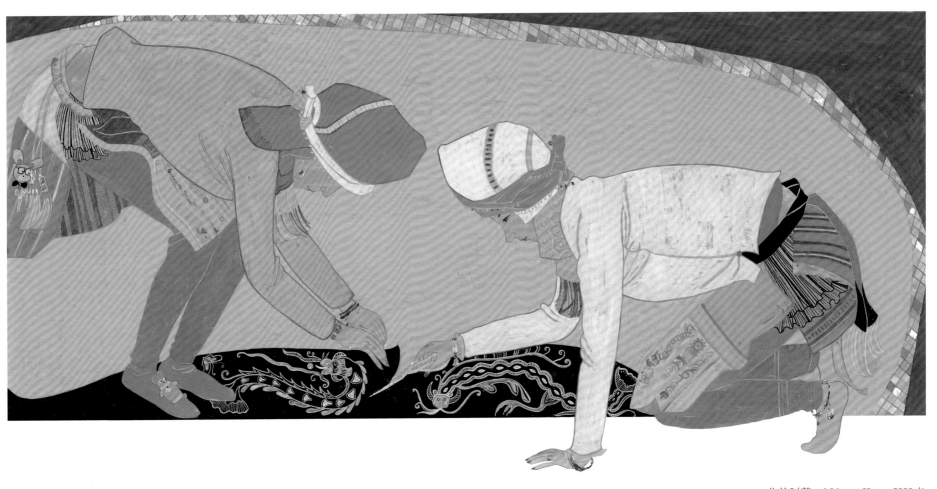

你的时节　134cm×65cm　2020 年

这是一幅关于劳动的画面。文学家常说，劳动者是最美的。美在哪里？当文学家着力描写劳动者的艰辛与苦难的时候，画家李盼盼用视觉呈现了一个单纯而美好的瞬间。画中，是两位苗族女子，为她缝制一件衣裳。这份美的发现，一定是从"为她"开始的。有了动人心扉的小喜悦、小温暖，就有了要用画笔留下瞬间情愫的小冲动。一幅画，总是要有个这样的开始，才有味道。再看那姿态，白衣女子跪着，绿衣女子半蹲。小心翼翼，穿针走线。这都不是舒适的姿势，却制造出视觉的张力，情感的充盈。美在形式，两人的剪影形成一个椭圆形的平面，背景也是椭圆形的空间，正在被缝制的衣裳，是一条与上方边角黑色呼应的狭长弧线。形与形的交叠，线与面的缠绵，单纯却不简单，有娓娓道来，也有会心无言。形式即内容，形式即美。李盼盼做到了，而且不露痕迹，不事雕琢，情、景、法、趣，都在其中了。

——韩墨

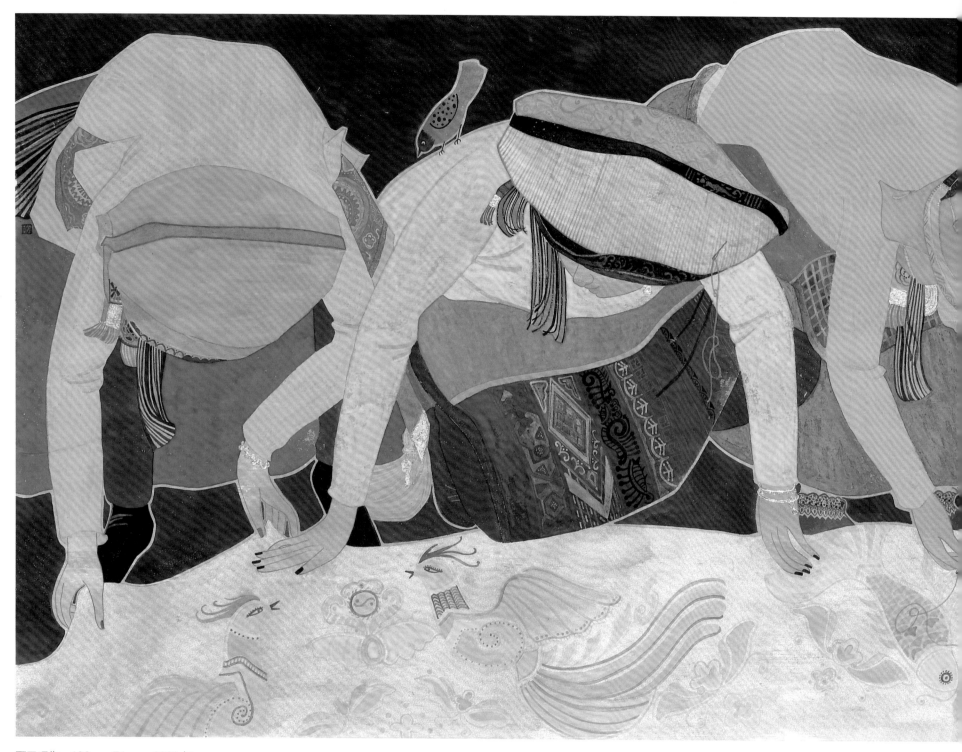

百工巧作　196㎝×71cm　2020 年

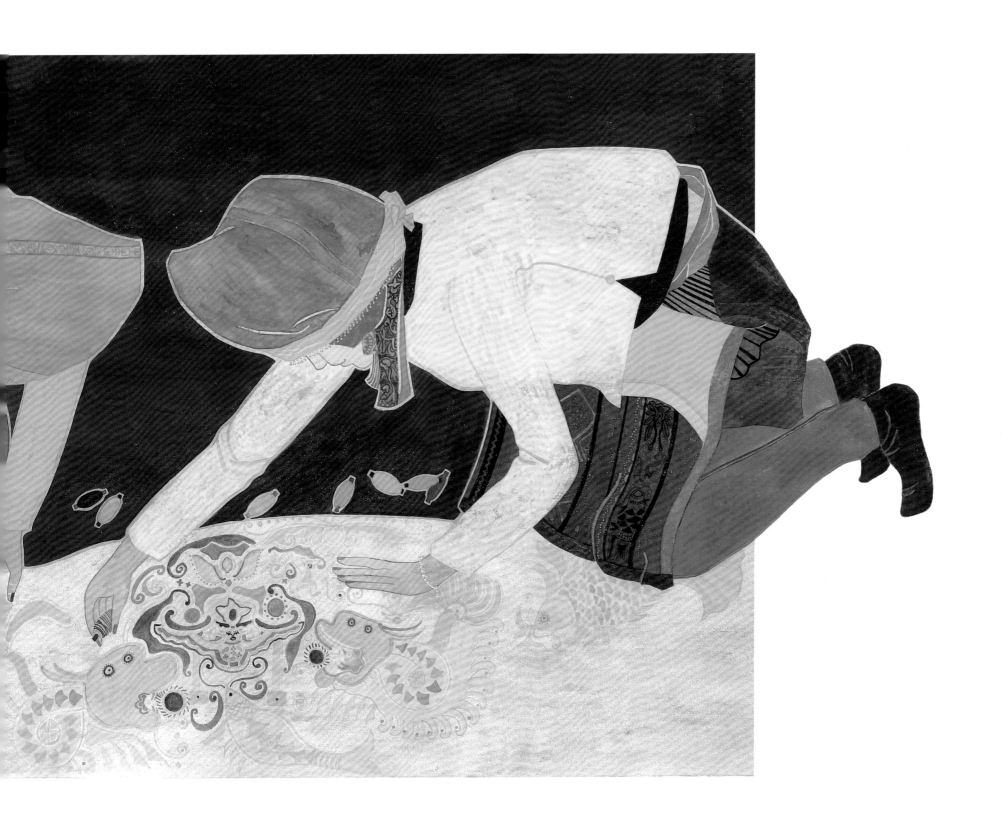

祈愿福兮　196cm×116cm　2020 年

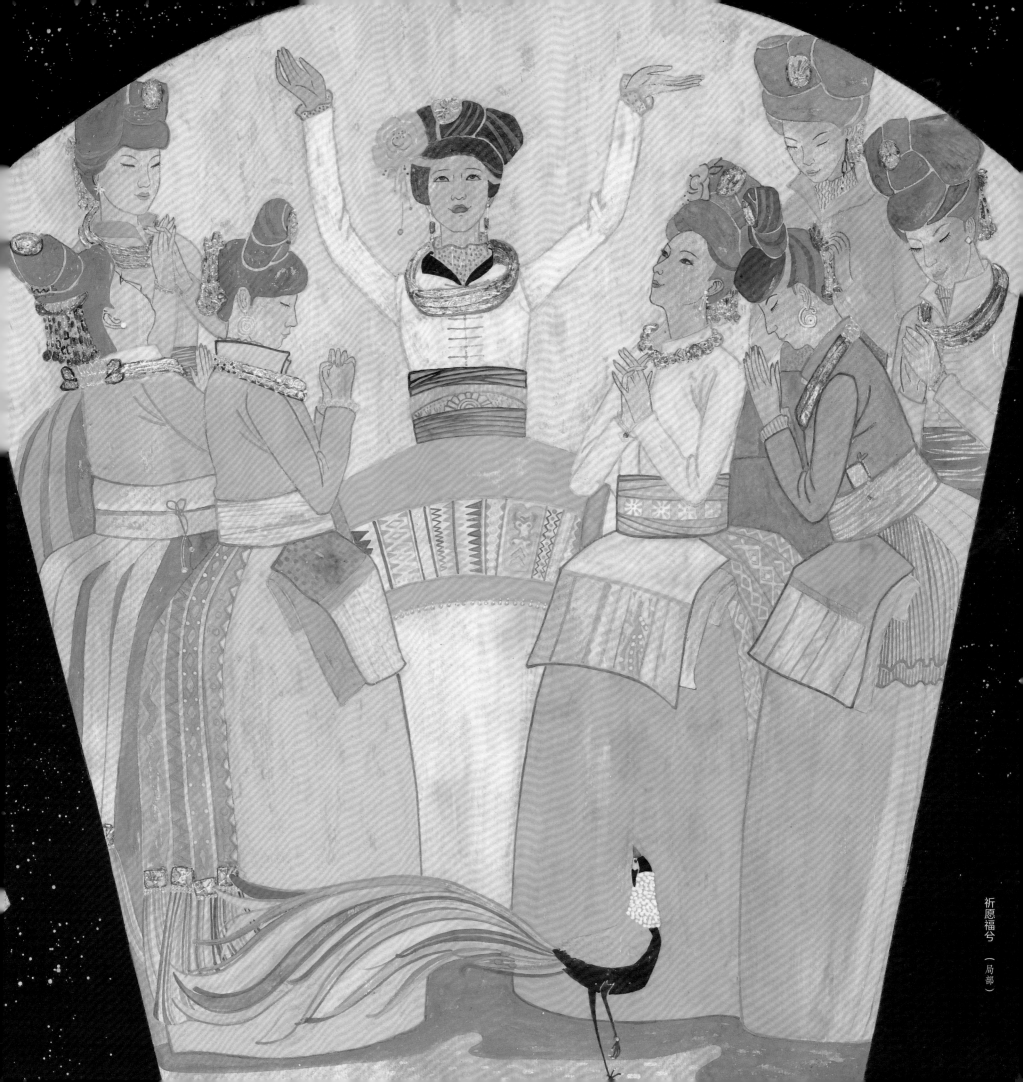

祈愿福兮 （局部）

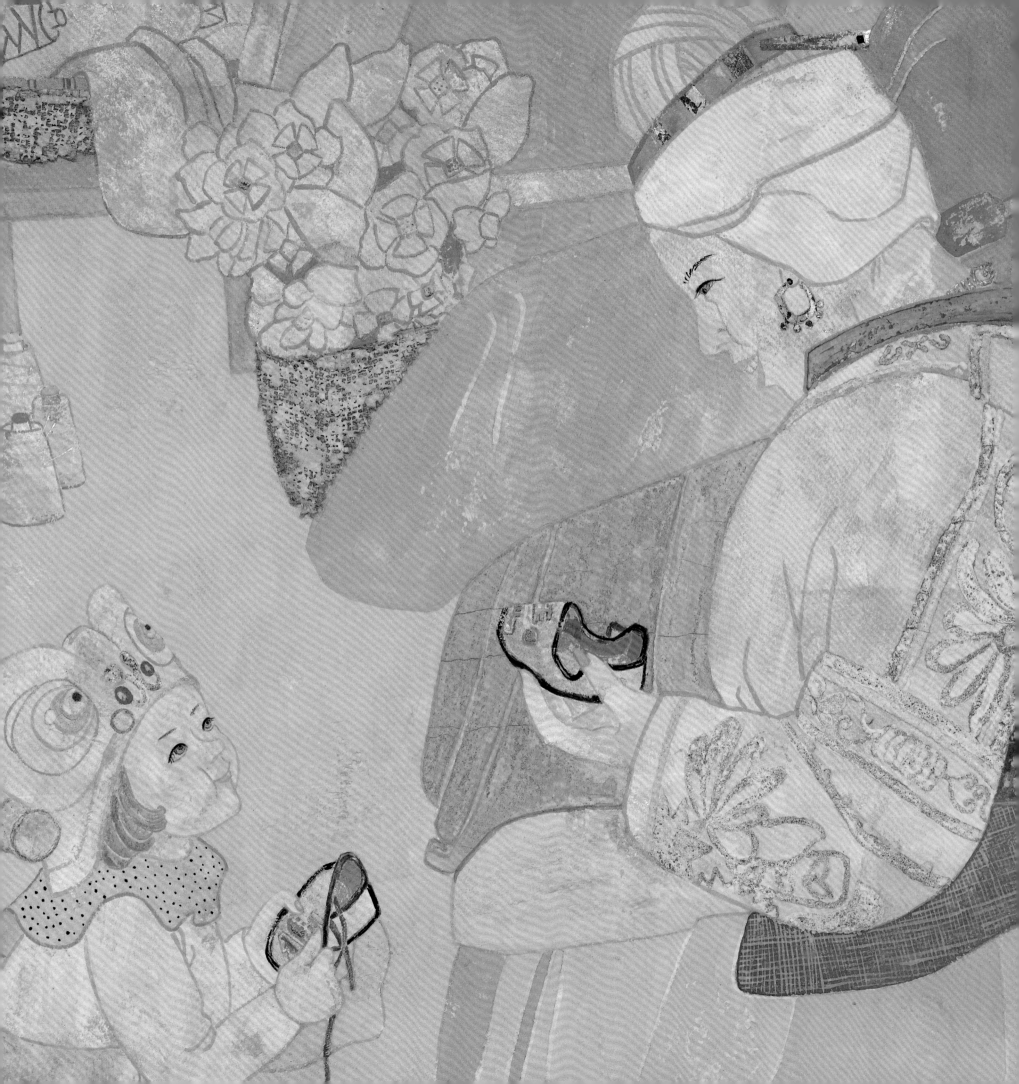

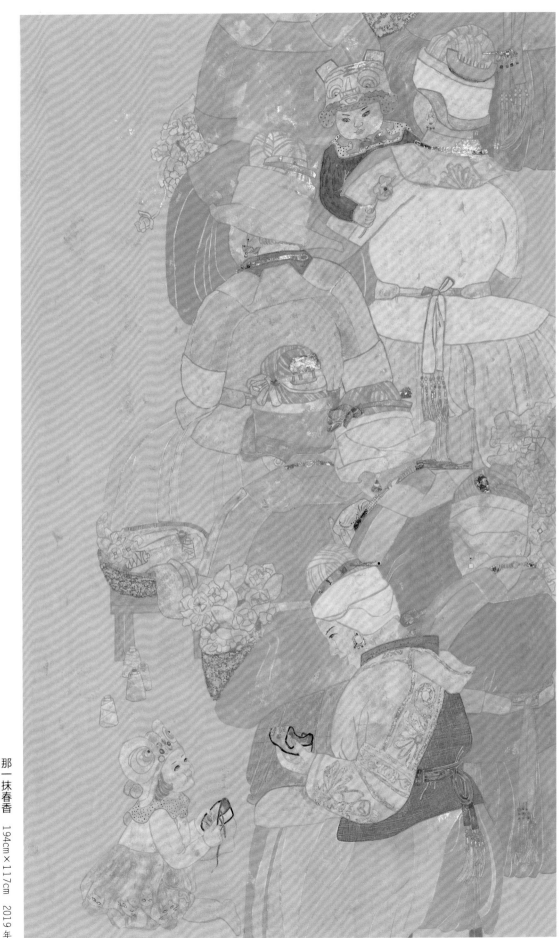

那一抹春香　194cm×117cm　2019年

那一抹春香　（局部）

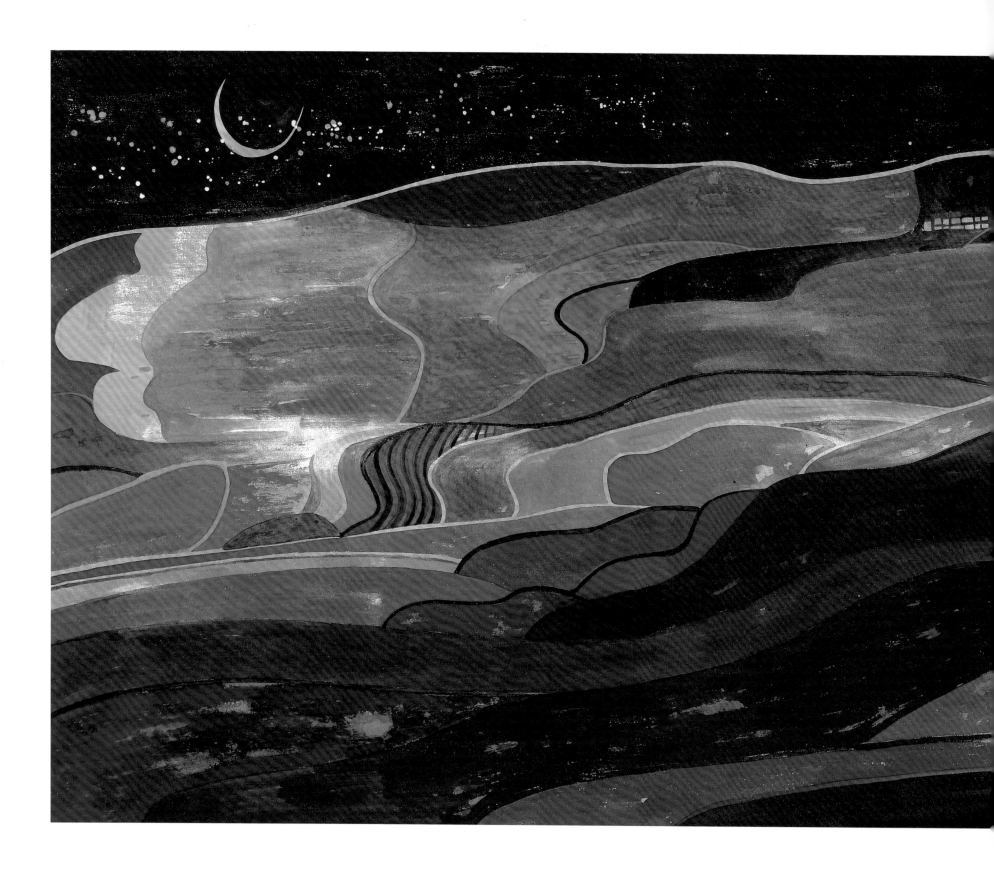

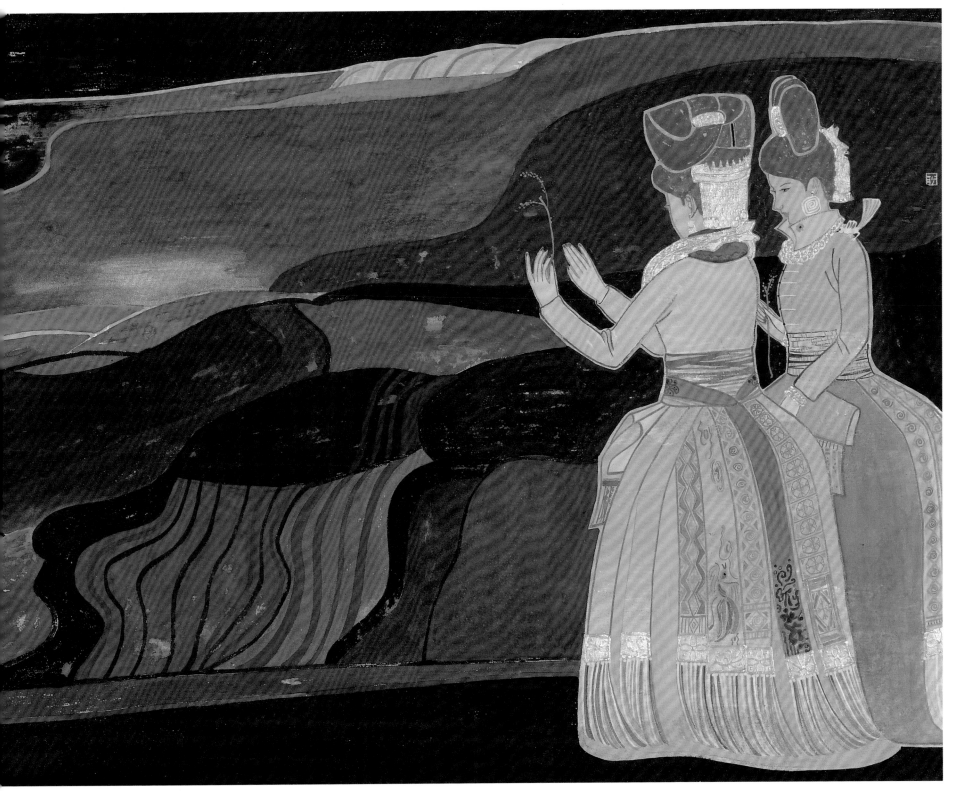

上玄月　135cm×52cm　2020 年

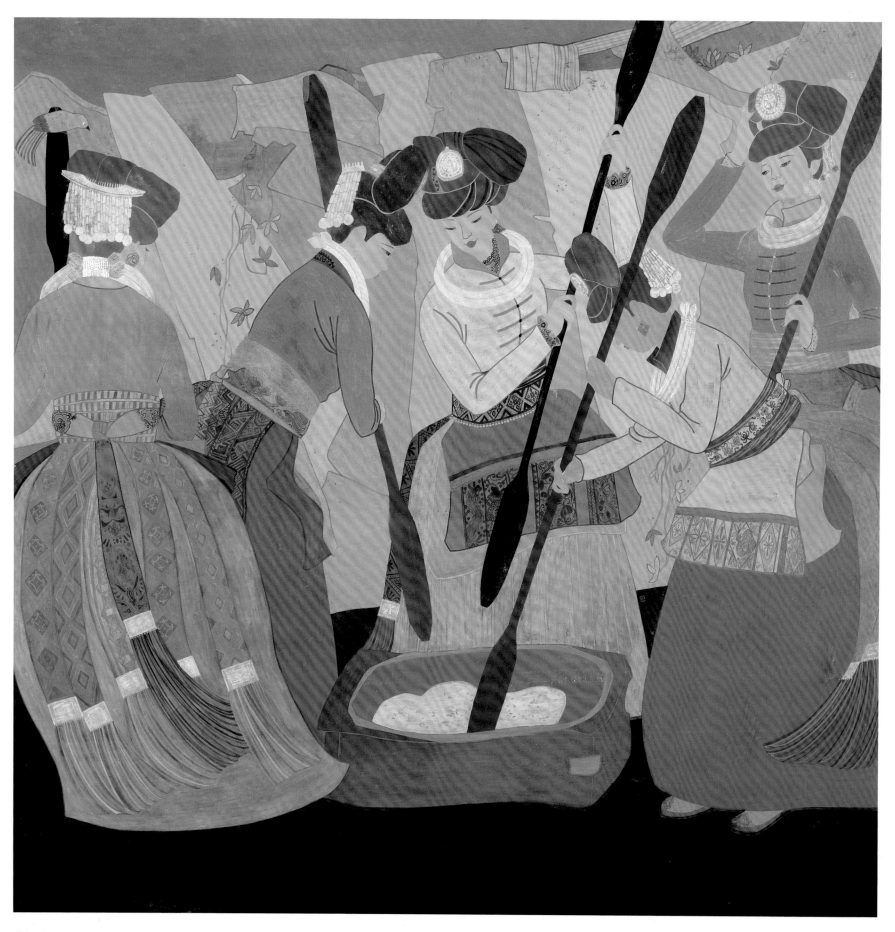

苗年乐　154cm×154cm　2020 年

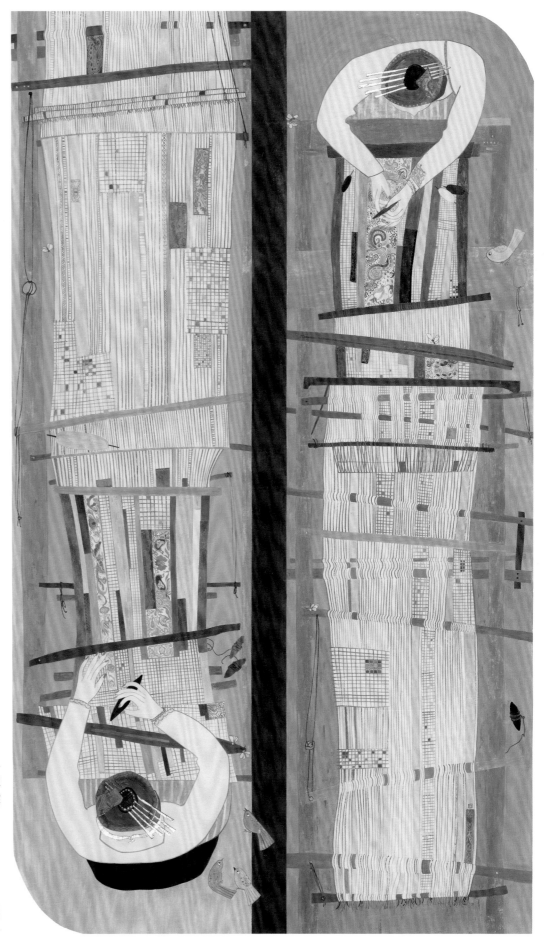

苗织风情　196cm×114cm　2020 年

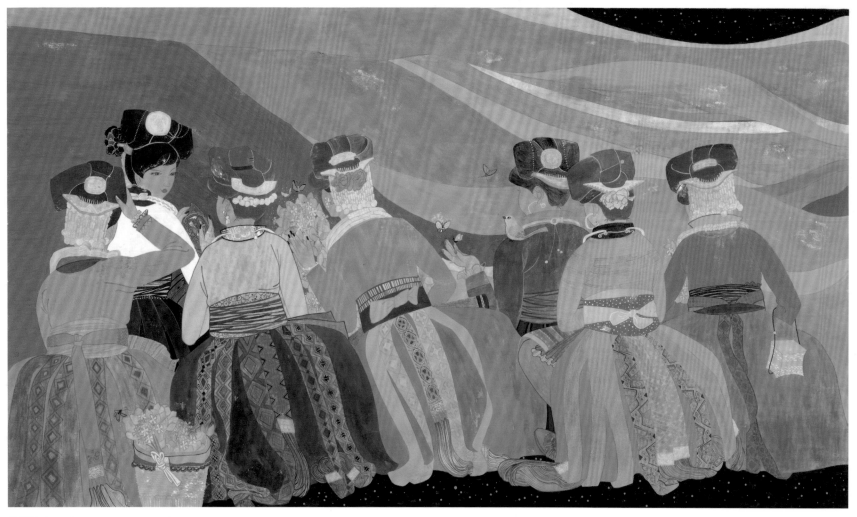

锦绣春来　194cm×114cm　2020 年

图书在版编目（CIP）数据

李盼盼工笔人物画精品集 / 李盼盼绘 . -- 福州：
福建美术出版社，2020.10
（当代工笔画唯美新视觉）
ISBN 978-7-5393-4136-1

Ⅰ . ①李… Ⅱ . ①李… Ⅲ . ①工笔画 – 人物画 – 作品
集 – 中国 – 现代 Ⅳ . ① J222.7

中国版本图书馆 CIP 数据核字 (2020) 第 192264 号

出 版 人：郭　武
责任编辑：沈益群　郑　婧　陈燕云
平面设计：王福安
出版发行：福建美术出版社
社　　址：福州市东水路 76 号 16 层
邮　　编：350001
网　　址：http://www.fjmscbs.cn
服务热线：0591-87669853（发行部）　87533718（总编办）
经　　销：福建新华发行集团有限责任公司
印　　刷：福州印团网电子商务有限公司
开　　本：889 毫米 ×1194 毫米　1/12
印　　张：2
版　　次：2020 年 10 月第 1 版
印　　次：2020 年 10 月第 1 次印刷
书　　号：ISBN 978-7-5393-4136-1
定　　价：28.00 元

如发现印、装质量问题，影响阅读，请与出版社联系调换。

福建美术出版社
官方淘宝二维码

福建美术出版社
官方微信

ISBN 978-7-5393-4136-1

定价：28.00 元